@NATGEO

國家地理 ◉ Instagram 線上攝影之最

作者：國家地理學會　　譯者：張靖之

NATIONAL GEOGRAPHIC　　Boulder Media　大石文化

目 錄

5

@FRANSLANTING 日落時分，波札那的一群母獅警惕地掃視周圍獵叢，準備獵食。

@YAMASHITAPHOTO　臺灣臺南鹿耳門天后宮如彩虹般的遮陽棚。

@DREWTRUSH 在大黃石生態系上空體驗飛行的滋味。

@ANIMAL_OCEAN　這是史蒂芬‧班傑明發布的客座貼文，照片上的攝影師湯瑪斯‧帕斯查克（Thomas Peschak）正在南非海域中追拍海豹。

@STEVEWINTERPHOTO 香港機場內的超大尺寸李小龍肖像。

@SHONEPHOTO 成群的蝙蝠在婆羅洲的鹿洞外飛舞，洞口的岩石輪廓酷似亞伯拉罕·林肯的側影。

序一 | 凱文・希斯特羅姆Kevin Systrom
Instagram執行長暨共同創辦人

　　我年輕的時候，就像過去好幾代的年輕人一樣，常常被《國家地理》雜誌上異國風光和文化的照片迷住，一看就是好幾個小時。我的書架上每新添一期黃色書脊的雜誌，我就又多懂了一點事情，並且對這個世界又更好奇了一點。

　　@natgeo這個Instagram帳號所代表的，就是數十年來許許多多讀者珍愛《國家地理》雜誌的地方──擁有獨特的知識傳播力與情緒感染力的影像；這些照片擴大了我們的理解，也激發了我們的想像。

　　遍布世界各個角落的國家地理攝影師共同選擇Instagram作為說故事的方式，讓新的全球世代透過他們的眼睛探索世界。每天有數以百萬計的用戶鎖定這個帳號，以最即時而直接的方式，讀到地球與攝影者所發生的非凡故事。

　　@natgeo的每一位粉絲，只要透過手上的螢幕，就能在一天之中當個幾分鐘的探險家，或是經驗老到的全球旅行家。這是一份無與倫比的禮物。

序二 | 科里・理查茲 Cory Richards
國家地理攝影學人

　　幾千年前，火是入夜之後唯一的光源，我們的祖先只能憑著微弱的火光，寫下文字和故事。火光讓我們不至於在黑暗中惶惶無助，帶領我們在黑暗時刻訴說的故事中前進。我們總是被富有啟發性的故事驅策，然後被黑暗俘虜。從那久遠的年代至今，火還是一樣的火，但我們用火的方式早已改變。

　　我還記得2012年坐在國家地理學會總部的會議室裡，準備幫雜誌進行第二個拍攝案。前往聖母峰途中，登山夥伴熱切地問我：「你有Instagram帳號嗎？」如果國家地理是一把營火，那天我們在攝影圈之間生起的可是燎原之火。如今只要在手機螢幕上動動手指，照片就能立刻喚起行動，在寂靜中發出聲音，成為推動改變的催化劑。對我而言，@natgeo不只是把珍貴的剎那捕捉下來，還讓這些剎那分享出去。它邀請所有人共同參與、共享資訊，並讓世界變得更好。儘管螢幕的光或許取代了營火的光，但我們報導真相的初衷始終如一。這是我們人類家族的營火。願我們在這裡訴說的故事，帶領我們在往後的黑夜中前進。

前言 | 肯·蓋格 Ken Geiger
前《國家地理》雜誌副攝影總監

　　我相信攝影有改變世界的力量。這不只是我一個人的看法，而是一群全球最傑出攝影師的共同信念——他們每一位都對視覺敘事懷抱堅定不移的熱情。我們都蓄積了許多聲音，想要大聲地發出來：視覺新聞從業人員創造出透明度，發揮了教育與啟發的功能，甚至能改變歷史的方向！

　　短短幾年前，生產照片還需要通過化學沖印程序，這對大多數人來說還是一件神祕的事，只有少數熱衷此道的人才能掌握。而今天，隨著智慧型手機的激增，每年生產的照片保守估計超過1兆張，我們都被大量的數位影像淹沒了，無怪乎國家地理攝影師未經思慮的集體心聲不斷脫穎而出。在Instagram上，@natgeo創造出一個非常罕見的全球攝影社群，每一篇貼文都像年份酒一樣，喝得到充分的複雜度。

　　在本書中，你會感受到國家地理攝影師累積的心聲，以及對視覺敘事的執著。透過影像的並置，你將踏上一趟視覺之旅，看見地球上的生命。我保證，你一定會心滿意足。

ERLUST

流浪欲

名詞：強烈而無法抗拒的出走衝動

@EDKASHI 海地太子港這片如糖果般五顏六色的房屋，是貧窮與生命力的雙重例證。

@LADZINSKI 在美國黃石國家公園，一位健行者在波平如鏡的黃石湖上來一記單手側翻。

@DAVIDALANHARVEY 跟耐力賽馬的選手並肩在杜拜的沙漠上馳騁。
左頁：@DAVIDALANHARVEY 在古巴的千里達，農夫把馬停放在自家門廊上。

@JIMMY_CHIN 拉帕雪巴背著35公斤重的行囊，走在聖母峰的昆布冰川上。

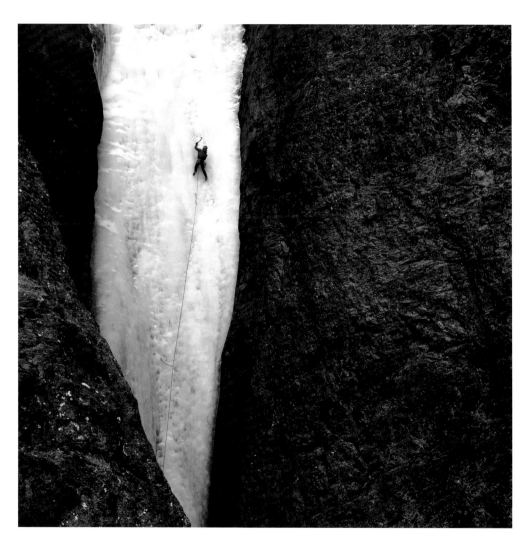

@JIMMY_CHIN 全球最佳攀冰好手之一正在加拿大亞伯達省的鬼河荒野區（Ghost River Wilderness Area）攀冰。

　　在某個吉日，尤妮卡·瓦覺恰瑞亞（Unika Vajracharya）被人從家裡背出來幫人祈福。在尼泊爾，像尤妮卡這樣還沒到達青春期的尼瓦爾人（Newar）女孩叫做庫瑪麗（kumari），天生能夠未卜先知，並有治病、實現願望和庇佑的能力，因此被民眾當成神一樣敬拜。她們除了是地球和神界之間的聯繫管道，而且最重要的是，能使信徒產生「慈心觀」（maitri bhavana），也就是及於眾生的慈愛之心。目前在尼泊爾只有十位庫瑪麗，其中九位在加德滿都谷。今天庫瑪麗依然是從和某幾間「巴豪」（Bahal，有天井的傳統佛寺）關係密切的家庭中選出，她們的祖先一定是屬於某個較高的種姓。

@COREYRICHPRODUCTIONS 在美國優勝美地國家公園酋長巨石（El Captain）的黎明之牆（Dawn Wall）上，攀岩者正準備離開吊帳。

@KENGEIGER 在墨西哥的歐波克斯島（Holbox Island），一張吊床誘人地在及膝的海水上迎風翻飛。

@FAZ3　霧鎖杜拜。這是杜拜王儲謝赫-穆罕默德-本-拉希德-阿勒馬克圖姆（Sheikh Hamdan bin Mohammed bin Rashid Al Maktoum）發布的客座貼文。

@AMIVITALE 在肯亞的里瓦野生動物保護區（Lewa Wildlife Conservancy），教育嚮導親手扶養了三隻小犀牛。

@YAMASHITAPHOTO 在黃石國家公園從直升機上欣賞這座美國最大的溫泉池。

louisawood：這就是我寫地質學論文的地方，我真心覺得
這裡真的很美。有機會的話一定要去拉榭島。

naturalistamac：酷，我的家族就是這樣來到智利的！

luluahsan：拍得好美。

davitagrace：這張照片的顏色太經典了！
我真無法想像被迫離開這麼美妙的家園是什麼感覺。

@JIMRICHARDSONNG　夜色降臨前的拉榭島（Isle of Raasay）哈萊格（Hallaig）村。這裡連同其他衆多村落的居民，在18
和19世紀的高地清洗運動（Highland Clearances）期間全部遭到驅逐，被迫離開自己的土地，使蓋爾人的文化受到嚴重摧殘。

@JIMMY_CHIN 在加拿大亞伯達省的鬼河荒野區，一位攀冰者正在攀登一處難得形成的冰隧道。

@PAULNICKLEN 在加拿大不列顛哥倫比亞省海岸外，一條巨大的翻車魚和潛水員一同表演水下芭蕾。

@CHIEN_CHI_CHANG　攝影師張乾琦在世界各地收集的「請勿打擾」掛牌。

左頁：@ARGONAUTPHOTO　美國南達科塔州斯特吉斯（Sturgis）一間酒吧內一景。有時候在自己國內就能找到最棒的旅程。

@GEOSTEINMETZ 位於新幾內亞偏遠地區的比利米契爾火口湖（Billy Mitchell Crater Lake）；遠處正在噴氣的是巴加納火山（Bagana）

#TBT

貝勒・羅伯茲（J. Baylor Roberts）｜1936年

　　流線型的水星號蒸汽火車緩緩駛出俄亥俄州克利夫蘭的車站時，高聳的車站大樓也被它噴出來的煙霧所吞噬。車上的煤炭足供郊區的一戶人家使用整個冬天。這張照片刊登在1936年一篇關於美國超現代鐵路的專題報導中。撰文者在豪華的紅色載客列車上享用了一頓35美分的餐點，然後登上一部載運雞隻和汽車零件的火車頭。他在文章中寫到從薪水帳冊發現鐵路局員工數量龐大、驕縱的乘客攜帶了哪些奢侈品，還有好奇的圍觀民眾擠在小站邊等著一睹「明日列車」的風采。今天的旅人或許偏好搭飛機，但沒有一種交通工具比得上火車的浪漫。

❤384k + 讚

@JR 法國街頭藝術家JR騎著摩托車穿過古巴哈瓦那，他在這個城市裡也留下了幾幅壁畫。

@DGUTTENFELDER　一群北韓男子搭乘機場巴士前往平壤機場，準備搭機到北京。　49

@DAVIDALANHARVEY 在美國北卡羅萊納州外灘群島（Outer Banks）開車時，臨時停在路邊拍下這間農舍。

右頁： @GEOSTEINMETZ 在死海位於約旦境內的海岸邊，一處洞穴邊緣布滿了結晶鹽和鐘乳石。

@PEDROMCBRIDE 在美國科羅拉多州夫魯塔（Fruita）附近的科羅拉多河岸，用盪鞦韆來度過夏日的最後幾週。

@CORYRICHARDS 在波札那的馬卡利卡里鹽湖（Makgadikgadi）擔任旅遊嚮導的兩名桑人。

@PALEYPHOTO

　　這位坦尚尼亞原住民哈札人（Hadza）名叫伊薩克（Isak），他在打獵中間停下來，眺望這片既是他的家園、也是食物櫃的起伏草原。哈札人是全職的狩獵採集民族，早上起床發現帳棚裡沒東西吃的時候，就會往疏林草原去，向大自然取食。他們打獵時無所畏懼，會在夜間穿越潛伏了獅子、花豹和鬣狗的灌叢。人類在幾萬年前也都是採行這樣的生活方式。哈札人在這個地區已經居住了大約4萬年，對環境沒有造成任何一丁點破壞。

@SHONEPHOTO　登山客在義大利斯通波利（Stromboli）火山的陡峭山坡上前進。

@PEDROMCBRIDE 一隻年輕的巴布亞企鵝帶頭跳進南極洲冰冷的海水中。

@IRABLOCKPHOTO 在美國紐約市下曼哈頓見到的2013年最大的月亮。
左頁：@YAMASHITAPHOTO 夕陽為伊朗雅茲德（Yazd）星期五清真寺（Jame Mosque）的拼貼磁磚圓頂染上一抹紅暈。

#TBT
安德魯・H.布朗（Andrew H. Brown）｜1951年

　　世界爺國家公園的一棵世界爺傾倒、阻斷了車道，在1937年樹幹鑿穿之後，成了這處名叫隧道木（Tunnel Log）的景點。這棵巨大的常綠樹是自然死亡，樹齡很可能過2000年，原本高度有84公尺，地面幹徑約6.4公尺。照片中這家人對這個罕見的景象感到雀躍，他們和很多造訪這座公園的遊客一樣，是開車來的；國家公園需要開車才容易到訪。到了1950年代，前往知名自然風景區旅行已經成了美國人必經的成年儀式。公園保育人士也因此面臨了難題：如何把荒野之美分享出去，又能避免日益增多的車輛影響自然生態？於是他們規畫了基礎建設，有道路供車輛行走，木屋供遊客使用，此外更重要的是，他們教導遊客如何為保育盡一份心力，遵守「不留痕跡」政策。

@DAVIDDOUBILET 潛水客在澳洲探索水下石灰岩洞。

@PAULNICKLEN 挪威斯瓦巴（Svalbard）海岸地區數量龐大的侏海雀（little auk）。

@EDKASHI 以iPhone拍攝的影像合成的作品，協作者為@laura_eltantawy。
右頁：@DAVIDALANHARVEY 紐約下曼哈頓的世界貿易中心一號大樓（又名「自由塔」）一景。

@CHAMILTONJAMES 美國懷俄明州提頓嶺（Teton Range），峰頂的細雪在暮色中隨風飄散。

smokey.Friday：這項傳統在我們多明尼加的嘉年華會
還看得到。

Whereisthemisterparsons：大開眼界啊

sparker2014：這張照片的構圖很棒，所以在Instagram
這麼小的畫面上看還是顯得很有力量。
我覺得這應該不是刻意的（說不定是我不知道），
但顯示出在觀眾數量這麼龐大的社群媒體上，
有意識地思考作品要如何呈現是很重要的。

@ARGONAUTPHOTO 道根人（Dogon）在馬利的班迪亞加拉（Bandiagara）懸崖頂上舉行的喪葬之舞。　　71

@CHAMILTONJAMES 一位蘇格蘭老水手駕船經過昔得蘭群島（Shetland）的維拉島（Vaila）。

@PAULNICKLEN　在挪威的斯瓦巴，一頭母北極熊在攝影師當時居住的小屋窗外窺探。

@IVANKPHOTO 洛杉磯海灘上孤獨的男子。
右頁：@PETERESSICK 芬蘭的奧蘭卡國家公園（Oulanka National Park），在微弱的極光點綴下，整片雲杉林枝頭積滿了雪。

@RANDYOLSON

　　蘭迪・奧森濺了一身血。那天我們混進了肯亞達薩納奇人（Daasanach）在圖爾卡納湖（Lake Turkana）邊舉行的一場聚會，蘭迪正在拍攝一頭牛的屠宰儀式，屠體稍後會分送給許多人家。戰士已經把牛刺死，地上積了大攤牛血。四周的男女都在唱歌跳舞，搖著裝了石頭的葫蘆，沉浸在恍惚狀態之中。一個年輕男子步伐沉重地踩過還在流血的公牛屍體旁邊，血濺得蘭迪滿頭滿臉。蘭迪一邊咳嗽、吐口水，一邊咒罵。我們蹣跚地走到人群外圍，這時一個女子走過來，指著蘭迪的上衣問道：「可以給我嗎？」很快來了第二人，然後愈來愈多，每個人都想要那件衣服，並且表示恭喜。「沾到血代表幸運，」他們說，「會很有福氣！」起初蘭迪還以為自己應該會腐爛吧，哪裡是福氣，不過很快他就恢復了笑容，最後還穿著那件衣服回家。

<div align="right">——《國家地理》雜誌撰述尼爾・謝伊（Neil Shea）</div>

@MELISSAFARLOW　攝影師把相機固定在地面上，拍下美國內華達州這群奔騰的野馬。
右頁：@TIMLAMAN　攝影師的孩子在懷俄明州提頓嶺的山腳下玩雪天使。

©CHIEN CHI CHANG 緬甸茵萊湖上的漁夫優雅地用腿划船，這樣手才能空出來做事。

@DAVEYODER 在義大利比薩附近的海邊城鎮利多迪卡馬約雷（Lido di Camaiore），男孩縱身一躍，跨過燙腳的木棧道。

@DAVIDALANHARVEY　炎熱的夏夜隨時都能吸引巴西里約熱內盧的民眾來到伊帕內瑪（Ipanema）海灘戲水。

@KATIEORLINSKY

被某個狗雪撬隊伍丟下、等候搭機離開阿拉斯加伊格爾的狗；可能是受了傷，或是參賽駕駛的策略考量。用袋子裝著可以安撫狗的情緒。這種適應力極強的混種哈士奇犬是這個地區特有的品種，用於參加「育空遠征」（Yukon Quest）這項全世界最艱難的雪橇犬大賽，隊伍要在加拿大北部荒涼的冰天雪地中橫越1600公里，路上經常面對強風和白矇天。參賽者必須在攝氏零下45度的低溫中，對抗難以抵擋的瞌睡蟲，並防止凍傷和脫水。不過大多數時候，狗兒都是小跑步抵達下一個檢查站，搖著尾巴，臉上還掛著大大的微笑。

@PEDROMCBRIDE 美國科羅拉多州的小蛇河（Little Snake River）和揚帕河（Yampa River）匯流處的色彩變化。

@GEOSTEINMETZ 從空中俯瞰，第五大道斜斜切過曼哈頓。

@EDKASHI 駐紮在美國俄亥俄州哥倫布的一個陸戰隊單位參加退伍軍人節遊行。

左頁：@DAVIDALANHARVEY 在古巴的卡馬圭（Camagüey），一個九歲男孩在自己的慶生會之後坐上這輛1953年的雪佛蘭。 89

@DAVIDALANHARVEY　在里約熱內盧的伊帕內瑪海灘上，一個爸爸在沖水處幫孩子洗掉身上的海水。
右頁：@TIMLAMAN　在印尼的巴丹塔島（Batanta Island）森林裡，一隻雄性的紅天堂鳥展現頭下腳上的舞姿。

gdolidze：@argonautphoto 我愛這張斯瓦涅季的照片。
我明天就要搭飛機去喬治亞，
你對要去那裡探險的人有什麼建議嗎？

argonautphoto：時間正好！去山上可以看到很棒的顏色！

abee02：這張照片百看不膩。

marilal0：我美麗的祖國。我的靈魂屬於上帝，
而我的心屬於薩卡特維羅（Sakartvelo，
喬治亞人對自己國土的稱呼）。

dawa_lhamo：拍得太棒了。
顏色讓我聯想到文藝復興時期的畫作。

mothermitch：我幾乎能聞到蠟燭的味道。

@ARGONAUTPHOTO 這座教堂位於喬治亞共和國的斯瓦涅季（Svaneti），裡面的壁畫創作於大約公元1110年。

@JAMES_BALOG 好奇又勇敢的遊客在冰島的艾雅法拉冰蓋火山（Eyjafjallajökull Volcano）上觀看炎烈噴發的岩漿。

@PALEYPHOTO 馬來西亞的巴瑤人住在高腳屋裡，以獨木舟為交通工具，吃的東西全靠大海提供。

@AMIVITALE 匈牙利布達佩斯的溫泉資源豐富，有許多傳統的戶外浴場。

#TBT

羅伯特．西森（Robert Sisson）｜1956年

　　一支女子滑水隊以每小時37公里的速度在達特湖（Dart Lake）的水面上前進。滑水起源於法國，在1950年代是美國成長最快的運動項目之一。圖中這支滑水隊每天演出三次，給前來紐約州北部阿第倫達克山脈（Adirondack Mountains）的遊客欣賞。這裡是暑假旅遊勝地，由於一條州際公路的興建，使得這個風景如畫的地區離紐約市只有四個鐘頭車程，帶動了當地觀光業蓬勃發展。這條公路在1956年完工時，是全世界最長的收費高速公路；《國家地理》雜誌稱它為紐約州的「新大街」，沿線可飽覽紐約州的代表性美景，從高樓林立的曼哈頓，到氣勢磅礴的尼加拉瀑布。

RIOSITY

好奇心

名詞：對於某個有趣或不尋常的人、事、物想要更深入了解的欲望。

@KENGEIGER　貓咪凱特的第一個耶誕節。

@JOERIIS 美國黃石國家公園紅鹿遷徙路線上的營火餘燼。

@MICHAELCHRISTOPHERBROWN 小女孩跳了跳床之後布滿靜電的新髮型。
右頁：@PAULNICKLEN 一頭雄性的南方象鼻海豹在智利南喬治島（South Georgia Island）的沙灘上納涼。

@DGUTTENFELDER　北韓平壤一所幼稚園內用來進行動物教學的標本。

rock8teer：讚爆了！我想要當那個人。

Nishahettiarachchi：哇！超美但是超嚇人。

Zeelgada：驚人

jpkeenan24：人在這樣的地方變得這麼渺小，真是驚奇。

golddawn：目瞪口呆。

@SHONEPHOTO 在中國重慶二王洞雲梯廳龐大的穴室中，照片上的兩個人顯得無比渺小。這個穴室規模之大，擁有自己的天氣系統。

@JR　街頭藝術家JR把德國柏林一間老工廠的時鐘融入他的作品中。

@CHIEN_CHI_CHANG　越南峴港眼科醫院的白內障手術現場。

@JOELSARTORE 美國紐奧良昆蟲館展示美洲大螽斯（oblong-winged katydid）各種天然的顏色變異。

@THIESSENPHOTO 水球爆開的瞬間。

@CORYRICHARDS 美國猶他州大升梯國家紀念區（Grand Staircase–Escalante National Monument）出土的馳龍牙齒。 115

@BEVERLYJOUBERT

　　長頸鹿除了脖子長，舌頭也很長（有50公分）。這種性情溫和的草食動物大部分時候都在吃東西，每個星期需要吃幾百公斤的樹葉，走很遠的路到處覓食。因為每天進食的時間很長，深色的舌頭可以預防曬傷。而且長頸鹿的舌頭有很厚的皮膚和無比的靈活度，以免牠們在吃最愛的刺槐時被刺傷。雖然目前保育等級屬於「無危」，但野生長頸鹿過去15年來數量已經下降了40%，需要設法避免牠們受到盜獵和棲地喪失的傷害。

@SHONEPHOTO 英國雪非耳（Sheffield）建於17世紀的雨水下水道，都市探險者為它取了個暱稱叫「密卡登」（Megatron）。

@TIMLAMAN 在巴拿馬的科伊巴島（Coiba Island），一隻麥考鰕從珊瑚裡探出頭。

@PETERESSICK　祖孫三代的美洲原住民婦女在舊金山附近的托利湖（Tolay Lake）編織蘆葦藍。
左頁：@MIKE_HETTWER　美國內華達州黑岩沙漠上舉行燒人節（Burning Man）時搭建的臨時塑像。

#TBT

W.羅伯特‧摩爾（W. Robert Moore）│1942年

　　南非奧次胡恩（Oudtshoorn）一間鴕鳥養殖場的經理一口答應幫來訪的國家地理攝影師W.羅伯特‧摩爾辦一場騎鴕鳥大賽。因為無法透過鴕鳥的嘴巴來控制方向，騎士只能抓著鴕鳥的翅膀，任由牠到處亂竄，就像圖上這位年輕的女性一樣。所以比賽的重點在於盡可能待在鴕鳥背上，不要摔下來。鴕鳥是非洲的原生動物，最初是由南非的荷蘭殖民者後代、務農的布爾人（Boer）開始馴養，販售高價值的鴕鳥羽毛。直到今日，奧次胡恩依然是全世界最大的鴕鳥養殖重鎮。

@ROBERTCLARKPHOTO 美國紐約自然史博物館的標本剝製師正在幫一頭棕熊做最後的修飾。

@AMIVITALE　在中國的一處保育中心，飼育員穿著貓熊裝，以防止貓熊和人太親近。

@STEFANOUNTERTHINER　冬天時，大群的黃嘴天鵝聚集在日本北海道。

右頁：@JOELSARTORE　捷克共和國皮耳森動物園（PlzeňZoo）的領狐猴（ruffled lemur）。

 美國紐約布魯克林威廉斯堡的一面美國國旗。

@MELISSAFARLOW 美國俄勒岡州普林維爾（Prineville）附近一座牧場上的小小牛仔：他的父親是野馬訓練師。

@TIMLAMAN

　　在印尼的克塔旁（Ketapang），這些年幼的紅毛猩猩受到國際動物救援中心的照顧。工作人員用手推車把牠們從晚上睡覺的籠子送到森林裡的遊戲區，白天牠們就在森林裡學習生存技巧。紅毛猩猩的童年特別長，1歲之前都黏在媽媽身上，直到7到11歲都還跟媽媽保持很緊密的關係。不幸的是很多紅毛猩猩寶寶被違法當成寵物飼養；為了取得寶寶，盜獵者就在野外把牠們的媽媽殺害。被破獲的寶寶就流落到像這樣的救援中心來。野放的難度很高，但有一部分確實能夠重新回到野外生活。

@CHIEN_CHI_CHANG 在臺灣的一座橋上被惡作劇嚇哭的小女孩。

@THOMASPESCHAK 防鯊衝浪板在南非海域進行原型產品測試。

@PAULNICKLEN　南極洲一頭體型龐大，個性友善的母豹斑海豹。

@THOMASPESCHAK 一名以徒手潛水方式捕魚的菲律賓魚夫在夜間划著小船前往達納洪海岸（Danajon Bank）的一處珊瑚礁。

右頁：@STEPHSINCLAIRPIX 矗立在印度齋浦一座湖中的「水之宮殿」（Jal Mahal）。

#TBT

安東尼・史都華（B. Anthony Stewart）、
大衛・波伊爾（David S. Boyer）｜1953年

倫敦動物園早年曾經允許比較乖巧聽話的動物和孩子玩，只要孩子守規矩就行。在這樣的政策之下，通常雙方都能互相欣賞，非常偶爾才會有咬手指或拔羽毛的情況出現。在動物園的兒童區，小朋友可以自由和小象互動、騎駱駝，參加受過訓練的黑猩猩的下午茶派對。圖中這群14公斤重的國王企鵝正在和附近艾爾斯福特寄宿學校（Aylesford House School）的學童一起玩耍；牠們來自嚴寒的北極圈海域，要先適應溫暖得多的英格蘭天氣，才能出來見客。

142 @DAVIDALANHARVEY 美國北卡羅萊納州外灘群島（Outer Banks）的雨中清晨。

@JOHNSTANMEYER 攝影者的孩子在浴室起霧的鏡子上塗鴉。 143

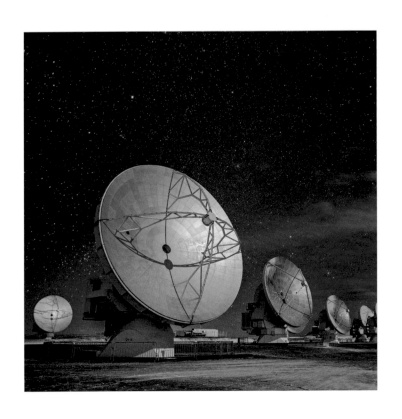

@DAVEYODER 智利亞他加馬沙漠（Atacama Desert）上的電波望遠鏡讀取發自遙遠星系的訊息。
右頁：@BRIANSKERRY 潛入太平洋一座休眠火山內的「深視號」（DeepSee）潛水艇。

@JOEMCNALLYPHOTO 一群攝影班學生在美國紐約中央車站遇見一位幫乳癌研究募款的人士。

Lettymadri：外面天黑時蝴蝶就會像這樣休息，
太陽出來牠們就會飛來飛去，像一大團美麗的橘色的雲。
非常壯觀！

ljkiesel：我在大樺斑蝶遷徙期間造訪過這個地區，
司機不得不停車把車上的蝴蝶刷掉。
我從來沒看過像這樣的景象！言語無法形容。

making.moments：很高興知道有人在努力保護
這麼美麗的生物，讓我覺得我也要盡一分力。

Bissonettebayou：我們現在已經在後院為牠們種了
馬利筋。

@PETERESSICK 墨西哥埃爾羅薩利奧保護區（El Rosario Preserve）的大樺斑蝶遷徙群。過去大樺斑蝶的族群因棲地喪失而驟減，
不過數量已開始緩慢回升。

@ROBERTCLARKPHOTO 在祕魯安地斯山區發現的兩具屬於前印加時期查查波雅斯（Chachapoya）文明的木乃伊。

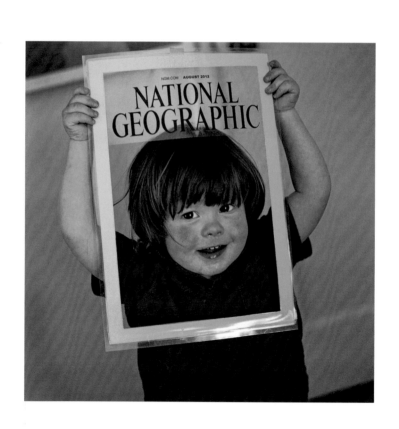

@ARGONAUTPHOTO 攝影者的兩歲兒子拿著展示用的雜誌封面模型笑開懷。

右頁： @GEOSTEINMETZ 嘉年華會過後的遊行花車。

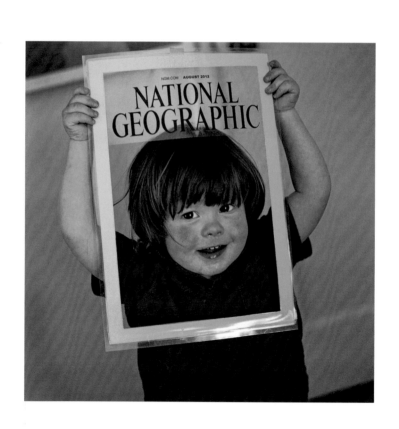

@ARGONAUTPHOTO 攝影者的兩歲兒子拿著展示用的雜誌封面模型笑開懷。
右頁： @GEOSTEINMETZ 嘉年華會過後的遊行花車。

152

@CHAMILTONJAMES

　　雖然達爾文說兀鷲「噁心」，但兀鷲畢竟是非常重要的動物。牠們會把屍骸吃乾淨，不然的話屍體會腐爛並傳播重大傳染病。一群兀鷲能在30分鐘內把一頭斑馬吃得一乾二淨。兀鷲是自然界的殯葬業者，牠們的喙天生適合撿食腐屍，禿頭則便於把頭上的血塊擦掉。很噁心嗎？也許吧，不過塞倫蓋蒂這種壯觀的鳥類其他地方相當值得刮目相看。兀鷲（通常）不會殺死其他動物，很可能採行一夫一妻制，而且已經知道牠們會共同分擔照顧雛鳥的責任。不過最重要的，還是牠們快速回收動物屍體、維持生態平衡的重大貢獻，這一點被人嚴重低估。要是少了兀鷲，昆蟲族群就會快速成長，疾病也會傳播給人類、牲畜和其他野生動物。

@DAVIDDOUBILET 巴布亞紐幾內亞，一群金梭魚在一位潛水員周圍繞圈圈。
左頁：@TOMASVH 巴黎一棟18世紀老屋的樓梯間裡掛著一把傘。

@JOELSARTORE 原生於南美洲雨林的紅眼樹蛙，攝於美國伊利諾州的米勒公園動物園（Miller Park Zoo）。

@PAULNICKLEN 攝影者及時退到安全距離之外，拍下這頭前來探查他的相機的北極熊。

@PAULNICKLEN 攝影師保羅・尼克蘭穿著偽裝服，在北極區的雪暴中拍攝野生動物。

@MARKLEONGPHOTOGRAPHY

　　過去一個世紀間，印度東北部的納加人（Naga）改信基督教，教會長老要求族人一定要安葬以前為了求取力量與多產而獵取的首級。只有少數地方還留著他們收藏的人頭，這個叫做孔亞克（Kon-yak）的村子是其中之一，這些人頭保存在小小的展示間裡，上面有刀痕、彈孔等各式各樣的痕跡。納加人的泛靈信仰認為，人的頭骨能確保農作豐收、六畜興旺、部落昌隆。納加蘭邦（Nagaland）共有16個山地原住民部落，其中90％是受洗的基督徒，但好戰的傳統一直存在，他們為爭取自治，透過武裝暴動對抗印度政府達60年之久，到2015年才簽署了和平協議。

@BRIANSKERRY 巴拿馬的一頭瓶鼻海豚利用回聲定位找到躲在沙子底下的魚。

@KENGEIGER 在美國佛羅里達州南部的艾弗格雷茲沼澤（Everglades），一隻勇敢的蚱蜢正在過馬路。　　165

@AMIVITALE 在中國的「碧峰峽熊貓基地」，一頭母貓熊展示出彷彿嬉戲的求偶行為。
左頁：@ROBERTCLARKPHOTO 聖克士伯特（St. Cuthbert's）的枕頭保存在蘇格蘭愛奧納（Iona）的一所修道院內，
用保護罩鎖起來。

@RANDYOLSON 在衣索比亞一個蘇里人（Suri）的村子裡，男孩帶著他的寵物狒狒四處遊蕩。

右頁：@SHAULSCHWARZ 在通往日本京都路上的一間加油站，這隻狗不只是人類最好的朋友，也吃得和人一樣好。

poquita：很棒的照片沒錯，但是請記得一座健康的湖不該是這個樣子的。我們吃的問題還不如垃圾的問題大。

maxato：沒錯，這種程度的藻華不是好現象，會讓水下的生物缺氧。

bottle_nose：這種現象為什麼叫做藻華而不是氮逕流？我做過研究，發現是過多的氮肥和磷肥從農田流進水裡而造成藻華的。肥料就是會造成這樣的結果！還會間接殺死海洋生物。

christielouxoxo：非常令人難過。我在密西根州的上半島（Upper Peninsula）有一間避暑的房子，那座湖已經開始有點像這個樣子了。

@PETERESSICK 農業逕流漂浮在伊利湖表面，導致藻類增生，毒害水中生物。

@PAULNICKLEN 一群被北極海冰圍在中間的一角鯨。

@DAVIDDOUBILET 在巴布亞紐幾內亞的慶貝灣（Kimbe Bay），一隻小丑魚躲在因海水變暖而白化的海葵中。

@ROBERTCLARKPHOTO 南非馬羅彭遊客中心（Maropeng Visitor Centre）展示的尼安德塔人頭骨。 175

#TBT

湯瑪斯‧亞伯科隆畢（Thomas J. Abercrombie）| 1966年

地質學家在沙烏地阿拉伯東部沙漠探測地表下1.5公里處的含油層，附近的沙不時發生間歇性噴發。這個強風吹襲的地帶稱為魯卜哈利（Rub al Khali），意思是「空無的四分之一」，除了貝都因牧民之外，看起來毫無生命存在。但其實這裡一點也不「空」，就在不斷漂移的黃沙底下蘊藏著一大筆財富。1933年，標準石油公司（Standard Oil Company）和沙烏地政府簽定了第一份探勘合約，五年後挖到了原油。第二次世界大戰後的開發潮，把這個沙漠王國快速推向繁榮。攝影師湯瑪斯‧亞伯科隆畢估計沙烏地阿拉伯的石油蘊藏量有600億桶，認為這是天文數字，但事實上他所以為的連一半都不到：2015年的一份報告提出的數量是2680億桶。

EAUTY

美感

名詞：人或事物所具有的能讓感官或心靈感到愉悅的某種特質

@IVANKPHOTO 一本攝影集放在墨西哥編織地毯上，形成圖案衝突的趣味。

@AMIVITALE 這名肯亞婦女是桑布魯人（Samburu），意思是「蝴蝶」，因為他們會穿戴非常鮮豔的首飾。

@ROBERTCLARKPHOTO　低地大猩猩的拳頭;牠被麻醉準備動手術。
右頁: @ARGONAUTPHOTO　這隻手寫滿了90年的福份。

184　@ROBERTCLARKPHOTO 青環紋蝶（*Stichophthalma camadeva*）的腹面。

@PALEYPHOTO

　　她臉上沒有化粧，這張照片也沒有修過。這位七歲的女孩是吉爾吉斯人，名叫瑪貝特，剛趕完犛牛群回到帳棚，這時是隆冬，她的臉頰凍傷了。在阿富汗海拔4200公尺的帕米爾山區生活非常艱苦，據估計孩童的死亡率有50%。這個地區雖然大體上未被戰亂波及，但缺乏醫療設施，吸食鴉片的情況嚴重，而且普遍貧窮。吉爾吉斯人注定要在這片偏遠而迷人的大地上以游牧維生。男性負責管理牲口和買賣，很多日常粗活就落到了女性身上。他們生活在世界的屋脊，時間彷彿不曾流逝。

@PETERESSICK 弗氏玻璃蛙（Fleischmann's glass frog）是南美洲的原生種，因氣候暖化而陷入生存困境。

@JOELSARTORE 犀牛鼠蛇原產於越南叢林，但這張照片攝於美國聖路易動物園。 

@LADZINSKI 陽光透過附近森林大火的煙霧，照在美國的冰川國家公園上。

@STEVEMCCURRYOFFICIAL 在印度拉加斯坦邦（Rajasthan）的藍色城市久德浦（Jodhpur），一名陷入沉思的男子。

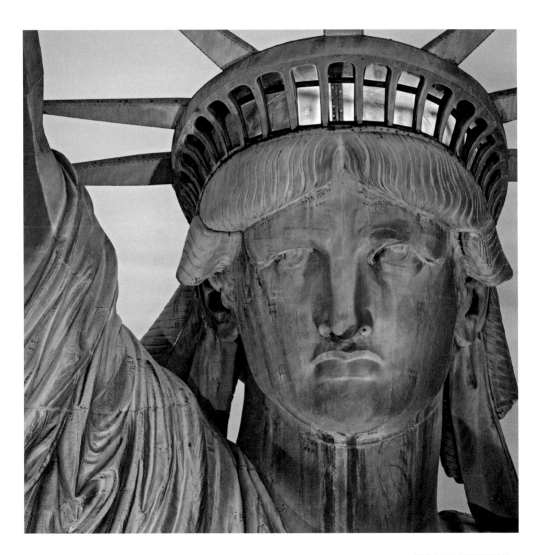

@GEOSTEINMETZ 紐約自由女神的堅毅神情。 193

lollyknowsbest：這張照片太美了，
簡直像神話才有的場景。

the_indifferent_drifter：我最近看了很多蒙達里
（Mundari）部落的照片，這張是目前看到最好的。
馬可‧葛洛伯你太棒了。

cami.art.photo：好像一幅油畫。

@YAMASHITAPHOTO 中國四川九寨溝國家公園的山巒倒影。
左頁：@PAULNICKLEN 吉里巴斯鳳凰群島（Phoenix Islands）的硨磲，構成一幅誘人的圖案。

@FRANSLANTING 一頭花豹悄無聲息地在波札那北部的高莖草叢中穿行。

@ROBERTCLARKPHOTO 西敏犬展後臺一隻打扮好的西施犬。

@PAULNICKLEN 在加拿大育空地方的尼因里吉克地方公園（Ni'iinlii Njik Territorial Park），被鮭魚洄游季尾聲吸引而來的北美灰熊。

#TBT

貝勒・羅伯茲（J. Baylor Roberts）| 1938年

　　每年蓮花盛開的時候，附近阿馬納聚落（Amana Colony）的女孩就會來到美國愛荷華州這座人工湖，享受難得的開心時光；冬天她們也會在這裡溜冰或釣魚。攝影者到訪此地時正值大蕭條尾聲，她們孤立於大草原上的村落也正在經歷重大的轉變。阿馬納聚落是1855年歐洲移民建立的七個德語村落的統稱，採行自給自足的公社生活，財產共有，住處由教會統一分配，餐點共享。然而在經濟壓力和年輕人出走的衝擊下，聚落在1932年進行了「大改革」，把當時僅存的財富均分給每個居民，改採合作資本主義。這是阿馬納居民這輩子第一次拿到薪水、擁有自己的財產。至今這些村落的生活仍大致維持當年的樣子，彷彿屬於另一個年代。

@CORYRICHARDS 在俄羅斯的法蘭士約瑟夫群島（Franz Josef Land），生活在胡克島海域的海象。

@JIMMY_CHIN 豪瑟石塔（Howser Towers）的日落：這是加拿大的一座花崗岩三連峰，深受攀岩者喜愛。

@DAVIDCOVENTRY 加拿大北部的古代愛斯基摩人用來進行薩滿儀式的面具。

右頁：@PAULNICKLEN 挪威斯瓦巴（Svalbard）的一位航海學員；北極的微風吹亂了她連帽長外套上的人造皮毛。

@IRABLOCKPHOTO 紐約市春天盛開的櫻花。

@LUCALOCATELLIPHOTO 新加坡生態旅遊勝地濱海灣花園的人造「超級樹」。

@MARKLEONGPHOTOGRAPHY

　　中國廣西地區儘管現代化的腳步很快,少數民族侗族的婦女因為做染布工作,手經常泡在藍靛染缸裡,往往呈現藍色。我在1989年夏天第一次前往中國,造訪我的家族在一個世紀前移居加州時離開的地方。我在背包客出沒的沉悶小鎮三江待了三個星期,用黑白底片拍攝這裡的鄉下居民;我覺得黑白照特別適合用來捕捉社會主義國家的單一色調。而25年後我再度造訪,走的已經是高速鐵路而非泥土路。我發現2015年的三江,霓虹燈閃爍的夜景竟然和香港有幾分神似。這些年來改變的不只是三江而已——我改成用iPhone 6拍照了。

@AMIVITALE 這位美國蒙大拿州的女孩從五個月大就開始騎這匹馬。

@STEFANOUNTERTHINER 波蘭比亞沃維耶札（Białowieża）的歐洲野牛，已瀕臨滅絕。 213

@DAVIDALANHARVEY　情侶在巴西里約的海邊耳鬢廝磨，下方就是波塔福哥灣（Botafogo Bay）。　215

@NATGEO 一個海地女孩頭上別著朱槿花─海地的地下國花─讓仍在學的攝影師蜜亞馬拉‧普羅菲特（Myrmara Prophète）拍照。

右頁：@ROBERTCLARKPHOTO 一隻優雅的紅鶴在拍攝現場用喙理起毛來。

#TBT

羅伯特 · 摩爾（W. Robert Moore）| 1941年

　　一對時尚男女乘坐汽艇在智利的維雅利卡湖（Villarrica）上兜風；這座湖是阿勞卡尼亞政區（Araucanía Region）的觀光勝地。國家地理攝影師在1941年造訪時，這個地區正快速湧入許多外地人。有人稱這處湖區為「智利的瑞士」，因為許多村莊都有德國難民定居。觀光客在火山上滑雪，在山下的湖邊釣鱒魚，同時還有傳統的智利牛仔——稱為瓦索（huaso）——騎著馬牧羊或牧牛。這種文化上的交融長期以來一直是智利人自我認同的核心。然而，這片土地是馬普切（Mapuche）印第安人的傳統領域，他們擊退了來犯的西班牙人，不情願地效忠智利政府。近年來，由於這個地區的土地、權力與財富長期分配不公，被逐出家園的馬普切人與現代產業的擴張之間已經演變成衝突的局面。

@STEVEMCCURRYOFFICIAL　一名男子慶祝印度教節慶侯麗節（Holi），臉上沾滿了彩色粉末。

@ROBERTCLARKPHOTO 杓蘭的花蜜特別黏，確保蜜蜂離開時一定會帶走它珍貴的花粉。

@LADZINSKI 美國亞利桑那州羚羊峽谷（Antelope Canyon）鬼斧神工的砂岩地形。

左頁：@CORYRICHARDS 在尼泊爾的羅馬丹（Lo Manthang），一名喇嘛正用鈸和線香做法事。

@FRANSLANTING 社會化程度很高的非洲象，天色微明時聚集在波札那這處水塘邊。

@ROBERTCLARKPHOTO 水母是地球上最古老的多器官動物。圖中為加拿大多倫多水族館的水母。

@HAARBERGPHOTO 挪威一座湖上的水木賊，與倒影構成一幅優雅的抽象圖案。

crissycabral：噢！牠好好奇。

_lace_of_base_：好高興看到大本德動物園的照片！
謝謝@natgeo拜訪我的家鄉。

zukazula：不敢相信有人穿用牠們做成的皮草，
太令人難過了。

kolesin：誰抗拒得了那張臉！

@JOELSARTORE　美國堪薩斯州大本德動物園（Great Bend Zoo）的北極狐對相機充滿了好奇。

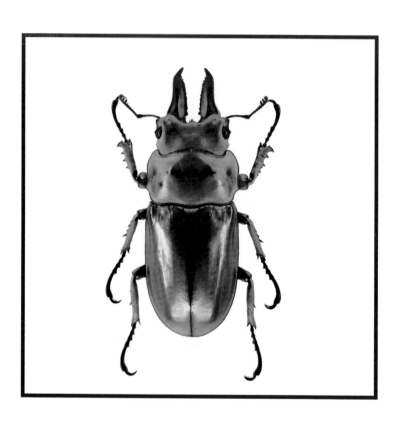

@ROBERTCLARKPHOTO 蒙特婁昆蟲館的羅森伯基黃金鬼鍬形蟲（*Allotopus rosenbergi*）極富金屬光澤。
右頁：@TYRONEFOTO 美國紐奧良一所中學的畢業典禮上學生配戴的首飾。

@ROBERTCLARKPHOTO 剛毛指示格里芬犬經過人工培育，被毛適合在濃密的林下灌叢中打獵。
左頁：@ROBERTCLARKPHOTO 英國諾森伯蘭（Northumberland）如波浪般的沼澤禾草。

@KENGEIGER

　　我喜歡收集和心有關的東西。我在摩洛哥玫瑰谷（Valley of Roses）——這地方就跟它的名字一樣浪漫——的一座市場裡找到這個小花圈，附近有一間老舊的穀倉，剛好可以當成這張照片的絕佳背景。但是當時情人節才剛過，所以我決定暫時先不把照片拿出來。終於到了今天，這個人人慶祝愛、尤其是愛情的日子，我把這張照片送給了卡琳。她的心無疑是我最寶貴的珍藏。情人節快樂！

@EDKASHI 卡諾埃米爾（Emir of Kano）慶祝在位50周年時，在他的王宮裡席地而坐的奈及利亞男子。
右頁：@STEPHSINCLAIRPIX 被選中擔任「庫瑪麗」、也就是活女神的尼泊爾女孩，正在為迎接信徒做準備。

@JOELSARTORE 崔西鳥園（Tracy Aviary）位於猶他州，是美國最早的鳥園；圖為園內的彩虹巨嘴鳥。

@ARGONAUTPHOTO 喬治亞共和國的斯瓦涅季（Svaneti），一個由年輕人組成的舞蹈團力圖復興傳統民俗舞蹈。

@DAVIDALANHARVEY 遠離摩天大樓的杜拜舊城區仍保有歷史特色。 241

@PAULNICKLEN

　　不屈不撓的哈阿‧克奧拉納（Ha'a Keaulana）抱著一塊23公斤重的石頭在海床上奔跑。她的父親布萊恩‧克奧拉納（Brian Keaulana）是著名的船夫，首創一套訓練救生員的技巧。透過耐力訓練，哈阿得以應付衝浪最大的危險之一，就是發生歪爆（wipeout）時，被巨浪壓在水裡上不來。她幾乎每天到這個水域來報到，以保持身體和精神的最佳狀態，和好幾世代以來的夏威夷人一樣。我到檀香山西部海岸的馬卡哈（Makaha）出任務時，從夏威夷人身上學到太多事情了；他們的血液裡流的是海水。我要對你們說，感激不盡。

@AMIVITALE 攝影師用雙重曝光在多瑙河畔拍下這名保加利亞少女。

@STEVEWINTERPHOTO 印度班達迦國家公園（Bandhavgarh National Park）這頭名叫「打擊者」的老虎在竹子叢中向外窺探。

@CORYRICHARDS 北極燕鷗體型雖小,卻是地球上已知遷徙距離最長的動物。

右頁: @THOMASPESCHAK 一群接近成年的鯨鯊聚集在吉布地海岸外捕食大量繁殖的浮游生物。

@ROBERTCLARKPHOTO

　　這是絲羽烏骨雞，最早提到這種家雞的文獻是13世紀的馬可‧波羅東遊記，他說這種雞長得很奇怪，但是「非常好吃」，而且牠的羽毛不是絨毛。絲羽烏骨雞的羽毛屬於半羽，缺少羽小枝，也就是讓正羽併在一起不散開的小鉤子，所以羽毛鬆鬆軟軟的，像絲一樣。羽毛是演化過程中一個特別奇怪的現象，考古學家判定很可能在會飛的恐龍出現之前的幾千萬年，就已經出現有羽毛的動物了，羽毛的目的可能是保暖、庇護幼兒或是吸引配偶等不一而足。雖然絲羽烏骨雞是人類培育的動物，但牠們那一身時尚的羽毛還是具有相同的功用。

©LADZINSKI 在冰島南部一片長滿苔蘚的熔岩原上,泥流匯入一條冰融河。

252 @PAULNICKLEN 夏威夷衝浪界一位菁英身上刺著象徵島民驕傲的圖形。

#TBT

羅蘭・里德（Roland W. Reed）｜1907年

　　一位披著毯子的契波瓦人（Chippewa）女孩站在美國明尼蘇達州北部的陰鬱霧氣中。契波瓦人又稱奧吉布瓦人（Ojibwe），是五大湖區和加拿大的一個大部落。攝影者羅蘭・里德小時候住在威斯康辛州印第安國度的一間木屋，對他的原住民鄰居們非常著迷。成年之後，他在奧吉布瓦人的紅湖保留區（Red Lake Reservation）附近的一個鎮開了一間工作室，開始不辭辛苦地扛著大相機和玻璃負片，造訪分散在保留區內的各個營地。趁著美洲原住民文化逐漸被人遺忘之際，他請居民穿上傳統服飾，或者重演過去常見的活動，然後用相機記錄下來。他的照片顯示的不是保留區受到蹂躪的民族，而是他們生而為人的驕傲，和豐富的社區生活。里德完成了幾個部落的民族誌研究，共拍下2200張照片，分成20卷出版，為一個已經消失的過去留下珍貴的紀錄。

ARVEL

驚異

名詞：驚奇或訝異的感覺；被引發的強烈驚喜或興趣

@GEOSTEINMETZ 美國邁阿密港的水流噴射器玩家,把水上運動提升到新的高度。

@THOMASPESCHAK 在馬爾地夫的哈尼法魯灣（Hanifaru Bay），體態優雅的鱝正在捕食磷蝦，身旁圍繞著大群銀漢魚。

右頁：@PETEKMULLER 數以萬計的果蝠在象牙海岸成群飛往庇護所。

@STEFANOUNTERTHINER 印度一隻剛出生的哈努曼葉猴被媽媽嚴密地護在懷裡。

@IRABLOCKPHOTO 手握金鞭的成吉思汗不鏽鋼塑像，在長金博爾多格（Tsonjin Boldog）俯瞰蒙古大地。

@STEPHENWILKES

　　卡崔娜颶風過後的那幾個月，我在墨西哥灣區四處探訪，會見風災過後仍留在當地的人。我一再發現滿目瘡痍背後的希望。在密西西比州比洛克夕（Biloxi）附近的水岸城市貝聖路易（Bay St. Louis），我遇見了梅蘭妮‧米契爾（Melanie Mitchell）。颶風把她的生活攪得天翻地覆，造成重大的傷痛，但也帶來了不尋常的靜謐時刻。「我們才剛還清房貸，整棟房子就被連根吹走，」梅蘭妮說；這張照片就是2006年在她家的遺跡上拍的，「我們一切都沒了。不過我在鄰居的樹上找到我的結婚禮服。不可思議吧？只破了幾個小地方。」

@PAULNICKLEN 長時間外拍所需的器材，一定要再三檢查確保萬無一失。

@ARGONAUTPHOTO 在美國華盛頓州的低傳真藝術節（Lo Fi Arts Festival），攝影者的兒子與椅子裝置藝術合影。

@GEOSTEINMETZ 南極洲一處噴氣孔噴出的火山蒸汽慢慢凝結成一根冰柱。

@ARGONAUTPHOTO 冰島西部一棟廢棄房舍上空的北極光。

@ROBERTCLARKPHOTO 麗頭輝椋鳥（superb starling）的翅膀看似略帶棕色，但在光線下會顯現出翡翠色的虹彩。

marieorama：了不起的照片，了不起的女性。

Servinghumanity：沒有一個巴基斯坦人
對馬拉拉有負面評價，這對我來說表明了一切。
她讓我以身為巴基斯坦人為榮，真真正正是所有女性的表率。

pray_for_peshawar：@servinghumanity 她也讓我
以身為巴基斯坦人為榮。

whitjones1：她讓女孩子看見她們的心聲是有影響力的。

@DAVIDCOVENTRY　馬拉拉・優薩福札伊（Malala Yousafzai）違抗巴基斯坦的塔利班政權，呼籲女性的受教權。照片上的她時年17歲。她是勇敢的人道主義者與人權運動者，也是史上最年輕的諾貝爾獎得主。

@SHONEPHOTO 一隻穴居蜘蛛在位於馬來西亞地底下的鹿洞（Deer Cave）中結網。
左頁：@NICKCOBBING 北冰洋上的藍斯號（Lance）科學研究船擠在海冰中間。

一頭南露脊鯨在紐西蘭的奧克蘭群島第一次遇見人類。

@PAULNICKLEN 一隻藝高人膽大的南極企鵝站在一座翻倒的冰山上,沿著冰溝往下溜。

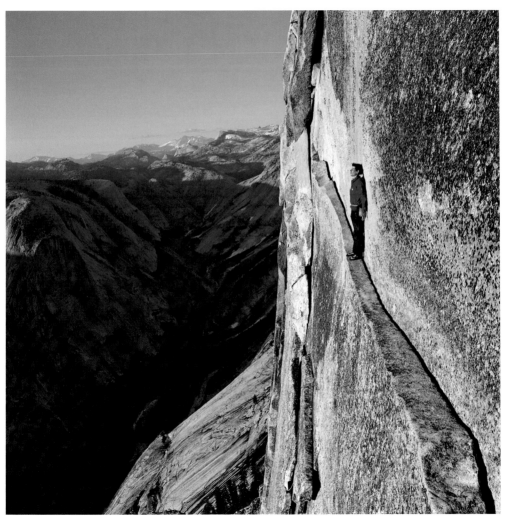

@JIMMY_CHIN 一位攀岩者在「感謝上帝壁架」（Thank God Ledge）上行走，這是優勝美地國家公園的半圓頂巨岩（Half Dome）上的一塊花岡岩薄片。

頂點新聞圖片社（Acme News Pictures, Inc.）| 1942年

圖上這些看起來像衛星天線的東西，其實是貨輪用的風斗，等著安裝在第二次世界大戰期間聲名遠播的「自由艦隊」（Liberty fleet）上。由於前線急需用到這些船，因此工人以焊接的方式組裝，不用鉚釘，省下了一半的造船時間。戰時建造的所有貨輪，大約半數是由加州造船股份公司（CalShip）生產，這家公司於1941年在洛杉磯外圍的沼澤地特米諾島（Terminal Island）倉促成立，營運到1945年簽不到新的戰時合約為止，雇用了4萬個平民員工，實施精打細算的措施以降低成本、提高效率，每60天就能造出一艘船。

@YAMASHITAPHOTO　黎明之前，趁整個城市都還在睡夢中，新加坡進行50周年國慶大典的預演。

美國紐約市公園大道軍械庫（Park Avenue Armory）的沉浸式裝置藝術。 283

@MATTIASKLUMOFFICIAL 南非樹蛇是非洲最毒的蛇，美麗卻致命。

@BRIANSKERRY 瓶鼻海豚攪起一圈泥巴，把魚趕往等候的同伴那邊去。

@ARGONAUTPHOTO

　　這工作有時候就是這樣。電話響了，圖片編輯說：「你明天或後天能出發去聖母峰基地營嗎？」你當然說好，把其他的事統統取消。說實話，我對聖母峰有點不適應。我會攀岩，也喜歡在高海拔的地方曬太陽，可是這種被冰覆蓋的疼痛是我沒遇過的。我剛好在印度氣旋來臨之前抵達，那一場熱帶風暴在喜馬拉雅山上引發了雪暴。很多人受困，也死了一些人，很多山都不能爬了。我原本要造訪的地方積了3公尺厚的新雪，非常危險。不過我知道我需要什麼畫面，在哪裡拍得到，於是我走進這條白色鯨魚的肚子裡，在此行的最後一天，在阿瑪達布拉姆峰（Ama Dablam）上拍到了這幅壯麗的景色。

@STEVEMCCURRYOFFICIAL 印度的階梯井是為了儲水，但也可以作為美麗的社交空間。

@GERDLUDWIG 德國柏林的大屠殺紀念館，以井然有序的設計表達失去的人性。

@PETEKMULLER 剛果民主共和國豐美的谷地是優良的牧草地，出產著名的手工乳酪。

@JOELSARTORE 褐喉三趾樹懶，攝於巴拿馬甘波亞（Gamboa）的汎美保育協會（Panamerican Conservation Association）。

@ROBERTCLARKPHOTO　《國家地理》雜誌2013年長壽專題那一期的小小封面人物。　293

@DAVIDOUBILET 在維京群島，戲水者一擾動沙子，就有鯧鰺過來看有沒有東西吃。
左頁：@JOELSARTORE 在阿拉斯加的北坡，攝影師暴露在外的腳引來一大群蚊子。

@THOMASPESCHAK 在科威特的泥灘地，一隻雄性彈塗魚為吸引配偶而躍上半空中。

@PAULNICKLEN 在墨西哥的一處岩洞陷落井，潛水者在透入水中的陽光間悠遊。 297

#TBT

漢斯・希爾登布蘭德（Hans Hildenbrand）｜1923年

　　和很多街頭表演一樣，弄蛇也是一種幻術。蛇沒有外耳，所以不像我們人類能聽到聲音。觀眾看到蛇好像在跳舞，其實蛇只是跟著葫蘆笛擺動，或是對聲音震動的反應。蛇是印度民間傳說和宗教中令人敬畏的動物，因此弄蛇人一旦能夠熟練地支配蛇，就會受到尊敬。弄蛇的技術過去是父傳子代代相傳下來，直到1972年野生動物法實施，政府禁止飼養寵物蛇為止。有的弄蛇人會把蛇的毒牙拔掉、毒囊割除，甚至把蛇的嘴縫起來讓牠挨餓。事實證明這項法令難以推行，因為弄蛇是重要的文化活動，而且弄蛇人沒有其他的謀生技能。而今，政府徵召過去以弄蛇維生的人來推動保育工作，借重他們對動物的知識和在社會上的名望保護原生物種。

@PAULNICKLEN　千百萬噸的冰在南極洲累積了千百萬年，成了一座水上紀念碑。

@ANDY_BARDON 撰述馬克・詹金斯（Mark Jenkins）就著頭燈在帳棚裡用紙筆寫報導。

@EDKASHI 一名烏爾霍博人（Urhobo）婦女在她居住的奈及利亞小鎮，利用舊油田上的油氣焙烤樹薯。

mel_goes：好窩心！

micagarbi：教宗方濟各好棒！

aidanmandude：他是宗教界的一道希望之光。
我們都應該注意大局。

halseyb：我喜歡教宗對氣候變遷問題的直言不諱，
以及使教會變得更寬容。

dj_c_mon：祝福。

@DAVEYODER 在梵蒂岡一次公開接見的場合上，一群信眾把印有教宗方濟各名字的運動服獻給教宗本人。

@JOELSARTORE 藍岩鬣蜥（Grand Cayman blue iguana）在野外已經幾乎絕跡；圖上這隻攝於塞治威克郡動物園（Sedgwick County Zoo）。

右頁：@GEOSTEINMETZ 從直升機上看，美國紐約市史岱文森鎮（Stuyvesant Town）彷彿一座玩具村。

@ROBERTCLARKPHOTO

　　溫蒂‧安德森（Wendy Andersen）小時候參觀密爾瓦基動物園時，對一隻名叫參孫（Samson）的大猩猩讚嘆不已。當時牠已經非常知名，以296公斤的最高體重名列金氏世界紀錄，之後牠的飲食內容更加吸引民眾關注。參孫在1981年過世，距安德森進入密爾瓦基歷史博物館（Milwaukee Public Museum）擔任標本師已經很長一段時間，因此她的任務是在不用到參孫身上任何部位的情況下，做出參孫的複製品。這件作品在2007年的「懷念參孫」展覽上揭幕，紀念這頭在密爾瓦基居住了30年、備受市民喜愛的溫柔巨獸。

@AMIVITALE 安哥拉街頭的狗，但不是雙頭狗，只是一隻小狗坐在另一隻後面。
右頁： @KENGEIGER 美國華盛頓特區國家地理學會總部外面一隻實體大小的棘龍。

世界新七大奇景之一，巴西里約熱內盧的救世基督像。

@ANDY_BARDON 劃過哈薩克天山山脈上空的流星，是自然界的煙火秀。
左頁：@COOKJENSHEL 紐約市哈德孫河上的美國國慶煙火秀。

@PETEKMULLER

　　在剛果民主共和國北部進行拍攝任務時，我拍下這幾位獵人穿戴著傳統面具和背心的照片，並發布了幾張。他們的背心是作為偽裝用，面具則是為了讓獵物搞不清楚狀況，吸引獵物前來探查而不是逃跑——這是非常有效的計策。儘管他們的衣著功能性強，手工精巧，視覺效果也很迷人，但我發現一再有網友留言表示這套打扮很嚇人，或是太具「異國」特質。我可以理解某些人對戴了面具的肖像照有反感，考慮到這一點，我要在這裡發布一張同樣這幾位獵人沒戴面具的照片。他們穿著打獵專用的衣服，因為經常在有刺的植物中間跋涉，破得很厲害，他們一回到家就會換上別的衣服。我和這幾位親切又能幹的先生相處得很愉快，他們在叢林裡行走、求生的能力無與倫比，令人大開眼界。

@ANANDAVARMA 一隻新生蜜蜂從撫幼室中探出半個身子。

右頁: @CIRILJAZBEC 在格陵蘭的一場社區活動中，一名男子正在觀賞戶外電影，銀幕就架在一座冰山上。

@YAMASHITAPHOTO 一隻孔雀在樹枝上昂首闊步，這在斯里蘭卡的雅拉國家公園（Yala National Park）是很常見的景象。

♥**326k + 讚**
773+ 留言

gailyn123：威尼斯整個是一件建築與藝術的傑作。

juliabremke：好像一座幽靈城，太美了。

_lucindan：哇，看起來好不真實。我愛冬天的威尼斯。

bosshoskins：你說是不是看到超人飛過去了哈哈哈。

@TBFROST 一隻雄性獅尾狒翻出牙齒，宣示牠的領域。

右頁：@THOMASPESCHAK 印度洋中的一隻白斑笛鯛（bohar snapper）張開大口，展示牠獠牙般的利齒。

#TBT

西屋電氣公司
（Westinghouse Electric Company）｜1941年

　　這是麥克風嗎？還是燈泡？都不是，是早期的電動刮鬍刀，這個巧妙的發明一方面讓使用者緊貼著皮膚刮鬍子，一方面又讓刀片在臉上比劃的風險減到最低。過去人類用來刮體毛的工具，從鯊魚牙齒、蚌殼、鐵製剃刀到一般的刀子都有。第一支電鬍刀是由退役的陸軍情報官雅各布·希克（Jacob Schick）發明，1930年代在美國上市。據說希克認為每天刮鬍子能延長男性的壽命最多到120歲。到了1941年，電鬍刀已經非常普及，西屋電氣公司還用這張一個人在使用電鬍刀的圖片來展示新的X光科技。X光片上還出現了這個男子的其他兩個金屬配件：戒指和眼鏡。

攝 影 師 簡 介

標示有 ☐ 符號者為「國家地理創意經紀」（NATIONAL GEOGRAPHIC CREATIVE AGENCY）代理的攝影師。

詹姆斯・巴洛格 | @JAMES_BALOG
在氣候變遷與人類造成的環境衝擊的議題上，詹姆斯・巴洛格已成為全球發言人。他是衝勁十足的登山家和地理學專家，透過攝影對全球冰川融化情形做過有史以來最廣泛的調查，這項行動並拍成得獎紀錄片《逐冰之旅》（Chasing Ice）。

☐ 安迪・巴登 | @ANDY_BARDON
安迪・巴登是擁有多方面才華的戶外活動好手，經常從事滑雪、滑冰和攀岩活動。他以攝影和影片探索人類和自然界的關係。

☐ 艾拉・布拉克 | @IRABLOCKPHOTO
艾拉・布拉克是典型的國家地理攝影師，擅長拍攝風景、人物、文物，以及透過攝影傳達複雜的概念。他的打光與構圖技巧高超，又能從任何主體中找出趣味點與整體感。

麥可・克里斯多夫・布朗（馬格蘭） | @MICHAELCHRISTOPHERBROWN
麥可・克里斯多夫・布朗在美國華盛頓州的農業社區長大，後來熱衷於國外旅遊。他用傳統相機和iPhone拍攝過古巴哈瓦那的年輕人、剛果民主共和國的衝突，和中國的一個巡迴雜技團。

張乾琦（馬格蘭） | @CHIEN_CHI_CHANG
張乾琦的攝影探索的除了人的疏離與連結，還有家庭的牽絆與文化。張乾琦從臺灣移民到美國的自身經驗出發，廣泛記錄亞裔移民的生活處境。

☐ 金國威 | @JIMMY_CHIN
金國威是首屈一指的攀岩者，能帶著相機往很少人敢去的地方去，拍攝這種全世界最危險的極限運動種種壯觀的場面，也參與了多項突破傳統的遠征行動，地點從優勝美地、阿曼到聖母峰。他的紀錄片作品《攀登梅魯峰》贏得2015年日舞

影展觀眾獎。

羅伯特・克拉克 | @ROBERTCLARKPHOTO
在美國紐約市接案工作的自由攝影師羅伯特・克拉克，以作法創新而聞名，曾經花了50天只帶著一支照相手機遊遍全美國，記錄這個國家的美景與多樣性。目前正在建立一個龐大的演化學視覺資料庫。

尼克・寇賓 | @NICKCOBBING
攝影師尼克・寇賓最感興趣的是自然界，以及人類與環境的關係。他在南北極長期耕耘科學與氣候變遷的主題，現居瑞典斯德哥爾摩。

☐ 黛安・庫克與連・簡歇爾 | @COOKJENSHEL
黛安・庫克與連・簡歇爾是美國最重要的風景攝影師，拍攝文化與環境已超過25年之久。這對夫妻檔以鏡頭呈現風景之美與無常，拍攝對象從格陵蘭的融冰，到紐約市的行政區。

大衛・考文垂 | @DAVIDCOVENTRY
大衛・考文垂是澳洲攝影師與影片工作者，現居美國紐約市。他的棚拍技巧高超，能把飽經風霜的文物拍出如浮雕般鮮明的質地，讓現代讀者一窺古代的面貌。他喜愛的主題包括自然史、風景、時尚和旅遊。

☐ 大衛・都必烈 | @DAVIDDOUBILET
大衛・都必烈是聲譽卓著的攝影師與保育人士，50年來不斷探索全世界水域，作品表達了他為海洋發聲、與世人分享海洋之美的不懈努力。

彼得・艾席克 | @PETERESSICK
彼得・艾席克最初以實習生的身分和《國家地理》雜誌合作，進入職業生涯之後成為甚具影響力的攝影記者和自然攝影師。他最喜歡的、也為他帶來最多回讀的幾篇報導，呈現了人類開發帶來的衝擊，以及大地的耐受力。

梅麗莎‧法羅｜@MELISSAFARLOW
梅麗莎‧法羅是報社記者出身，擅長拍攝長篇敘事報導。她曾廣泛拍攝美國西部，記錄野馬和牧人的生活，也曾開車遊歷南美洲，拍攝泛美公路沿線的居民。

崔佛‧貝克‧佛洛斯特｜@TBFROST
崔佛‧貝克‧佛洛斯特從事探索與報導，只要在「原始狀態的荒野環境」中，就是他最開心的時候。他也是探險家和導遊，曾在澳洲與鱷魚交手，在加彭測繪洞穴，在衣索比亞拍攝猴子，以及穿越撒哈拉。

肯‧蓋格｜@KENGEIGER
普立茲獎得主肯‧蓋格是《國家地理》雜誌的前任副攝影總監，在加入國家地理學會之前有24年的報社新聞資歷，協助了編輯內容在紙本與數位平臺上的發展。

馬可‧葛洛柏｜@MARCOGROB
肖像攝影大師馬可‧葛洛柏拍攝過許多當今最具知名度的名人與政治人物，曾以發言人與地雷教育人員身分與聯合國地雷行動處出訪，途中拍攝的人物肖像同樣震撼人心。

大衛‧古騰菲爾德｜@DGUTTENFELDER
大衛‧古騰菲爾德是攝影記者，報導全球地理政治與保育議題。最近把生涯完全移出他土生土長的美國。他也是智慧手機攝影和社群媒體報導的產業領袖。

歐索雅‧哈爾伯格｜@HAARBERGPHOTO
歐索雅和哈爾伯格與工作伙伴、也是她的丈夫埃蘭德兩人都專精於拍攝北歐國家的自然之美，特別喜歡尋找與光影的不期然相遇，或是動物在他們身旁不受驚擾的狀態。

羅賓‧哈蒙德｜@HAMMOND_ROBIN
羅賓‧哈蒙德記錄世界各地的人權與開發議題，在艱困的環境中執行長期性的拍攝計畫，並透過臥底調查的方式，以求忠實描寫壓迫、剝削、隔離與暴力事件。

大衛‧亞倫‧哈維（馬格蘭）｜@DAVIDALANHARVEY
大衛‧亞倫‧哈維生於1944年，用當送報生存下來的錢買了

第一部相機。大衛的專業背景是記者，拍攝題材廣泛，包括對古巴的深耕。他創辦Burn雜誌並開設攝影班，以發掘、扶植攝影新秀。

麥克‧海特維爾｜@MIKE_HETTWER
麥克‧海特維爾是新聞攝影師出身，專長是拍攝世界各地獨特的地理文化，以及考古和恐龍發掘現場。從2000年至今已走過70個國家。他也是一位連續創業家，已成功創辦了六家科技公司。

托馬斯‧凡‧胡特維（VII PHOTO）｜@TOMASVH
托馬斯‧凡‧胡特維是具有哲學背景的新聞攝影師，擅長處理當代議題與權力的批判性檢查，曾代表美聯社報導關達納摩拘留營，出版過一本描述共產國家人民生活的書，並創新了無人機攝影的表現手法。

亞倫‧休伊｜@ARGONAUTPHOTO
亞倫‧休伊曾獨自橫跨印第安保留區（Pine Ridge Reservation）而聲名大噪。他常到世界各地記錄獨特的文化和人物。他的小兒子鷹眼（Hawkeye）也出現在本書中，他的Instagram帳號是@hawkeyehuey。

查理‧漢米爾頓‧詹姆斯｜@CHAMILTONJAMES
查理‧漢米爾頓‧詹姆斯是攝影師和影視工作者，主要在英國生活，擅長處理自然史和野生動物的主題，對保育充滿熱情，在祕魯的亞馬遜雨林探索了超過20年，後來也深深浸淫在當地文化中。

西里爾‧雅茲貝克｜@CIRILJAZBEC
斯洛維尼亞攝影師西里爾‧雅茲貝克在長時間的紀實攝影生涯中反覆受到氣候變遷議題吸引。不論拍攝格陵蘭的薄冰還是南太平洋即將滅頂的小島，他都捕捉到個人對地景變化造成的衝擊和消失中的文化。

貝芙莉‧休貝爾｜@BEVERLYJOUBERT
貝芙莉‧休貝爾是國家地理學會駐會探險家、影視工作者、攝影師，以及大貓倡議（Big Cats Initiative）的共同創辦人，過去30多年來一直和和丈夫德瑞克合作記錄非洲野生動

物的困境。

JR | @JR
JR是一位神出鬼沒的街頭藝術家，不請自來地在世界各地的大街小巷免費展示自己的作品。他最具招牌特色的肖像照對身分認同、權力和政治提出叩問。贏得TED獎之後，他發起了一項參與性質的藝術行動，名為Inside Out計畫。

艾德‧卡什（VII PHOTO）| @EDKASHI
艾德‧卡什對人類處境的詮釋深具說服力，作品辨識度很高，敏銳的觀察力和他與被攝者之間的毫無距離感是其中最大特點。除了接受委託拍攝影片和照片之外，也指導學生學習攝影。

伊凡‧科辛斯基 | @IVANKPHOTO
紀實攝影師伊凡‧科辛斯基深度耕耘拉丁美洲，作品多數聚焦在全球化與消費主義對人和環境帶來的衝擊。他的照片具藝術性而引人注目，能讓人對這些邊緣族群的故事產生關注。

馬提亞斯‧克魯姆 | @MATTIASKLUMOFFICIAL
瑞典攝影師馬提亞斯‧克魯姆是自然攝影和社會運動界的國際巨星。他曾在最親近的高度下體驗植物和動物的祕密生活，之後成為積極的環保人士，用藝術當作工具以促成改變。

基斯‧拉金斯基 | @LADZINSKI
基斯‧拉金斯基是知名的探險家、自然攝影師和影視工作者，為拍攝工作跑遍了全世界七大洲，作品包括極限運動員，以及地球上最不凡的景觀。

提姆‧雷曼 | @TIMLAMAN
提姆‧雷曼是田野生物學家、野生動物攝影師和影視工作者，擁有哈佛大學鳥類學博士學位。他以無比的意志力在全球熱帶地區追蹤鳥類和紅毛猩猩，拍下了許多公認幾乎不可能拍到的畫面。

法蘭斯‧藍汀 | @FRANSLANTING
法蘭斯‧藍汀的作品除了展現視覺之美以外，往往承載了意義。他是聲譽卓著的野生動物和風景攝影師、演說家和創意

協作者，創作夥伴包括著名前衛作曲家菲利浦‧葛拉斯（Philip Glass）。

梁永光 | @MARKLEONGPHOTOGRAPHY
梁永光是第五代華裔美國人，家族在一百多年前移民美國，現居北京，用相機記錄亞洲的文化、發展、自然環境和野生動物。

盧卡‧洛卡特利 | @LUCALOCATELLIPHOTO
現居米蘭的視覺藝術家盧卡‧洛卡特利生涯之初專門拍攝資訊科技與通訊產業，作品往往展現出對人類與科技的關係的思考，並試驗以多媒體敘事和非傳統途徑向觀眾傳遞訊息。

葛德‧路德維格 | @GERDLUDWIG
葛德‧路德維格生於德國，是拍攝東歐的第一流攝影師，長期關注兩德統一和前蘇聯境內的文化變遷，並曾深入核汙染區報導車諾比核災。

彼特‧麥克布萊德 | @PEDROMCBRIDE
彼特‧麥克布萊德是自學出身的攝影師、作家和影視工作者，致力於保育工作，擅長把個人感受傳達給世人理解。他拍攝過世界各地的河川，並完整記錄了恆河和科羅拉多河從源頭到出海口的風貌。

史提夫‧麥凱瑞（馬格蘭）| @STEVEMCCURRYOFFICIAL
史提夫‧麥凱瑞是公認的當代最佳攝影師之一，以撼動人心的彩色攝影聞名。他把紀實攝影的傳統發揮得淋漓盡致，捕捉到人類掙扎與喜悅的本質。他的鏡頭多半指向衝突或戰亂頻仍的地區。

喬‧麥內利 | @JOEMCNALLYPHOTO
喬‧麥內利是經驗老到的新聞攝影師，擅長處理各種題材，任何拍攝案交到他手上都能做得極為出色。他的職業生涯已超過35年，拍攝過60個國家。他為九一一事件現場第一線人員拍攝的肖像令人椎心，後來策畫成「地面零點的面孔」展（Faces of Ground Zero），有將近100萬人次觀賞。

彼特‧K.穆勒 | @PETEKMULLER
彼特‧K.穆勒是出生入死的新聞攝影師，作品從貼近個人的

角度，敏銳地描寫戰爭、貧窮和社會動盪帶來的影響。他把影像、音頻、視頻和文字交織起來，援引個人的故事來說明在歷史與政治脈絡下的更大議題。

伊恩・尼可斯 | @FNORDFOTO
野生動物攝影師伊恩・尼可斯專事拍攝大型猿類。他本身是受過訓練的生物學者，他的攝影也帶有研究性質。他的父親是國家地理攝影師麥可・尼可斯，也是他的導師，如今他已發展出自己的作品體系和審美眼光，開始嶄露頭角。

保羅・尼克蘭 | @PAULNICKLEN
保羅・尼克蘭生於加拿大，是極地專家兼海洋生物學家，童年時期是和因紐特人一起度過，因此學會了在冰冷的生態環境中求生的技巧，作品多數聚焦在極地野生動物和氣候變遷。他成立了保育機構SeaLegacy，把他的藝術化為行動。

蘭迪・奧森 | @RANDYOLSON
新聞攝影師蘭迪・奧森擅長報導深具人性的主題，關注的範圍遍及全世界。他一方面記錄文化、資源和自然界面臨的威脅，同時不忘頌揚人類的多樣性。為《國家地理》雜誌拍攝了超過30個篇章。

凱蒂・奧林斯基 | @KATIEORLINSKY
凱蒂・奧林斯基是出身紐約市的平面攝影師和電影攝影師，激發她創作的是對國際政治的長期關注，以及想要喚起大眾體察社會議題的強烈欲望。她的拍攝工作主要服務獨立計畫案、雜誌和非營利行動。

馬修・佩利 | @PALEYPHOTO
馬修・佩利是出生在法國的攝影師，探索主題是孤立偏遠之地。為了了解世界盡頭的生活，馬修曾經和蒙古牧民一起生活，和哈札人一起漫步非洲草原，也是最早抵達阿富汗帕米爾高原的西方人之一。

湯瑪斯・P.帕斯查克 | @THOMASPESCHAK
湯瑪斯・P.帕斯查克原本的專業是海洋生物學，後來了解到照片對保育的影響力比統計數字更大，因此告別科學界，成為環境新聞攝影師。他的報導帶領讀者進入水下的世界。

科瑞・里奇 | @COREYRICHPRODUCTIONS
憑著創意、運動細胞和強烈的探索欲望，科瑞・里奇成了跑遍全世界的探險運動攝影師。他拍攝過撒哈拉的超級馬拉松、美國西部的跳火車，以及墨西哥的水下洞穴探索活動。

科瑞・理查斯 | @CORYRICHARDS
科瑞・理查斯帶著相機前往地球上最極端的地點，除了追求美景，也為了捕捉探索的靈魂和探險家的生活方式。科瑞是充滿熱情的登山好手，也是優秀的探險與遠征攝影師，在攝影界獨具一格。

吉姆・理查森 | @JIMRICHARDSONNG
吉姆・理查森集攝影師、作家、演說家、教師於一身，也是維護無名人物、小地方和邊緣議題的鬥士。他的報導反映了自身對這些事務的關切，記錄了地球上未受荼毒的地方、受到忽視的地景，以及默默無聞的小人物、小鄉鎮和小島的生活。

喬・里斯 | @JOERIIS
野生動物新聞攝影師喬・里斯以專業生物學家和核心保育人士的手法處理作品，相信照片能幫助野生動物和地區在美國文化中發聲。他在南達科塔州大草原的祖傳土地上蓋了一間小木屋，現在就居住在那裡。

德魯・羅許 | @DREWTRUSH
展開職業攝影生涯之前，德魯・羅許在黃石國家公園當過十年的荒野嚮導。他在世界各地追蹤野生動物時總是會尋找新的視角，包括使用遙控相機或是動力飛行傘。

喬・沙托瑞 | @JOELSARTORE
喬・沙托瑞是非常多才多藝的攝影師和保育工作者，記錄了全世界許多亟需拯救的生物。他目前從事「影像方舟」（Photo Ark）計畫，拍攝世界各地的瀕危物種，創造出許多備受喜愛的動物肖像作品。他性格幽默，服膺美國中西部人的工作倫理。

紹爾・施瓦茲 | @SHAULSCHWARZ
紹爾・施瓦茲的攝影生涯始於以色列空軍，報導以色列和約旦河西岸的新聞，後來移居紐約。他持續一邊躲子彈一邊報導各地的國內動亂，包括海地起義事件、肯亞暴動，以及墨西哥華瑞斯的毒梟文化。

羅比・肖恩 | @SHONEPHOTO
羅比・肖恩是洞穴探險家和報導攝影師，是目前全世界最有成就的洞穴攝影師，透過高超的打光和構圖技巧拍下了迄今已知最深的、最大的和最長的洞穴系統。現居奧地利阿爾卑斯山區。

史蒂芬妮・辛克萊 | @STEPHSINCLAIRPIX
史蒂芬妮・辛克萊現居布魯克林，以取得獨特的管道拍攝敏感性別議題聞名，尤其是透過「過早成婚」（Too Young to Wed）計畫。她對中東的人權問題做過深度報導，利用作品啟發社會正義和跨文化交流。

布萊恩・史蓋瑞 | @BRIANSKERRY
布萊恩・史蓋瑞是海洋野生動物專家，過去30年來累積了超過1萬小時的潛水經驗。作品富創意，又有故事性，除了頌揚大海的神祕與美麗，也引起世人關注海洋受到危害的問題。

約翰・史坦梅爾 | @JOHNSTANMEYER
約翰・史坦梅爾是攝影師和影視工作者，用相機說出人類站在抉擇關頭的故事，他透過視覺敘事的方式，把定義我們這個時代的複雜議題提煉出來，表現成一則一則富詩意而容易理解的故事。

喬治・史坦梅茲 | @GEOSTEINMETZ
喬治・史坦梅茲最知名的是探索與科學攝影，致力於揭露當今世上少數僅存的祕密：偏遠地區的沙漠、不為人知的文化和科學的新發展。曾以無人機和飛行傘完成創新的空拍作品。

蘿拉・埃爾坦坦維 | @LAURA_ELTANTAWY
蘿拉・埃爾坦坦維是埃及攝影師，在埃及、沙烏地阿拉伯和美國長大。生涯之初從事新聞採集工作，目前專注於透過藝術攝影表達她的身分認同問題，探索與她的出身背景有關的社會和環境議題。

馬克・希森 | @THIESSENPHOTO
馬克・希森從1990年開始擔任《國家地理》雜誌攝影師，1997年轉為學會的專任攝影師。他在一項十年計畫中拍攝森林救火隊，每年夏天都站在野火的第一線，本身也是合格的森林救火員。

泰隆・特納 | @TYRONEFOTO
泰隆・特納的攝影鎖定健保、少年監禁等社會和環境議題。從巴西、巴格達，到美國路易斯安那州的牛軛湖，泰隆在每個專題拍攝地點都身居事件發生的中心，捕捉稍縱即逝的撼人瞬間。

史帝法諾・安特辛納 | @STEFANOUNTERTHINER
史帝法諾・安特辛納在義大利一個村子裡長大，從小就以攝影為嗜好；取得動物學博士學位之後展開環記者生涯。他拍攝動物的生活故事，往往和他選定的動物長時間近距離生活在一起。

阿南德・瓦瑪 | @ANANDAVARMA
阿南德・瓦瑪擅長用照片說明複雜科學問題背後的故事。他曾一面進行各式各樣的田野拍攝案，一面攻讀整合生物學，目前利用攝影幫助生物學家傳達研究內容。

艾咪・維泰爾 | @AMIVITALE
艾咪・維泰爾以拍攝國際新聞和文化記錄聞名，被譽為深具人道關懷精神的敘事者。艾咪拍過的野生動物報導有肯亞最後的犀牛、拯救貓熊和食人獅。目前已經走過90多個國家。

史蒂芬・威爾克斯 | @STEPHENWILKES
史蒂芬・威爾克斯的代表作是《從白晝到黑夜》（Day to Night），以固定的相機視角記錄壯闊的城市與自然景觀，最長拍攝時間達30個小時，再花上好幾個月，把這些影像合成為一張照片。他以新聞攝影和電影為業，現居紐約市。

史提夫・溫特 | @STEVEWINTERPHOTO
新聞攝影師史提夫・溫特是大型貓科動物專家，擅長保育議題，曾經連續六個月睡在攝氏零下40度的帳棚中追蹤雪豹。他有很大的使命感，覺得不應該只是讓讀者看見他的拍攝對象，提供視覺刺激，還要告訴觀眾他們需要關心的理由。

麥可・山下 | @YAMASHITAPHOTO
風景與外景攝影師麥可・山下是第三代日裔美國人，也是影視工作者，曾和亞洲許多企業合作。他擅長追尋歷史上著名旅行家的足跡，如馬可波羅和鄭和。

戴夫・尤德 | @DAVEYODER

新聞攝影師戴夫‧尤德生於美國，在坦尚尼亞的吉力馬札羅山腳下長大，而今在義大利米蘭進行以人情趣味為主題的拍攝計畫。近年來he拍攝過的專題包括尋找一件失落的達文西傑作，以及教宗方濟各在梵蒂岡的日常生活。

客座供稿人：

史蒂芬‧班傑明 | @ANIMAL_OCEAN
史蒂芬‧班傑明（Steven Benjamin）是動物學家暨海洋野生動物專家，常帶隊前往南非開普敦進行海洋攝影。他立志看遍所有有趣的水生動物，並且用相機把海洋相關體驗捕捉下來。

謝赫‧哈姆丹‧本‧穆罕默德‧本‧拉希德‧阿勒馬克圖姆 | @FAZ3
他是杜拜王儲，現任中東富國之一阿拉伯聯合大公國的副總統兼總理，風度翩翩，喜歡攝影、賽馬、作詩、與家人共度時光，以及和Instagram上的340萬粉絲分享最新動態。

米亞瑪拉‧普羅菲特
現年14歲的米亞瑪拉‧普羅菲特（Myrmara Prophète）是康彼特攝影社（FotoKonbit）的攝影班學生，這個社團是總部設在美國、田海地人經營的非營利攝影教學機構。《國家地理》雜誌刊登了米亞瑪拉的作品，照片呈現了海地的靈魂與美，國外媒體往往只刊登災難影像而忽略了這一面。

圖片庫：

湯瑪斯‧亞伯科隆畢 THOMAS J. ABERCROMBIE
湯瑪斯‧亞伯科隆畢1955年加入國家地理的攝影陣容，不久就被拔擢到國外編輯組。任職學會的38年期間，他成了第一位南極特派員，規畫了北非的車隊路線，並在阿拉伯沙漠發現一塊巨大的隕石。

大衛‧S.波伊爾 DAVID S. BOYER
報導攝影老手大衛‧S.波伊爾於1952年加入國家地理，擔任雜誌撰述與攝影37年，擅長主題是國家公園和荒野區。他拍下的那張小約翰‧甘迺迪在人群中向遇刺的父親敬禮的照片，成了他最知名的作品，也為他贏得了無數獎項。

漢斯‧希爾登布蘭德 HANS HILDENBRAND
漢斯‧希爾登布蘭德是受德皇凱撒御雇在前線記錄第一次世界大戰實況的19位德國攝影師之一，也是其中唯一一位拍攝彩色照片的攝影師。戰後他繼續用彩色照片記錄歐洲，作品也刊登在《國家地理》雜誌上。

W.羅伯特‧摩爾 W. ROBERT MOORE
攝影師W.羅伯特‧摩爾是國家地理國外編輯組的組長，參與過雜誌近90篇報導篇章。1937年雜誌刊出第一篇用Kodachrome 35mm底片拍攝的報導，攝影者就是他。摩爾於1967年退休。

羅蘭‧W.里德 ROLAND W. REED
攝影先驅羅蘭‧W.里德（1864-1934）熱愛拍攝人口正逐漸稀少的美國原住民。他採取當時風行的「畫意攝影主義」手法，大部分場景都是刻意安排成以人種誌的方式呈現，代表還是對歷史的記錄。

J.貝勒‧羅伯茲 J. BAYLOR ROBERTS
為人溫和謙遜的J.貝勒‧羅伯茲是國家地理最可靠的專任攝影師之一，隨時準備好前往任何地方執行各種任務。他在1936到1967年間共完成了將近60篇報導。

羅伯特‧西森 ROBERT SISSON
能拍又能寫的羅伯特‧西森是博物學家，擁有不可思議的耐性，偏好生命中的小事物，會扛著笨重的攝影器材到野外去尋找小花或小昆蟲。他極端講求精確，通常需要一年半才能完成一篇報導。

B.安東尼‧史都華 B. ANTHONY STEWART
B.安東尼‧史都華從不以藝術家自居，他的作品是早期紀實攝影的代表，他所拍攝的美國西部和大蕭條時期的生活已經成了經典歷史紀錄。1927至1969年間擔任國家地理專任攝影師。

書封圖片版權

封面：

(UP LE), @JOELSARTORE Joel Sartore/National Geographic Creative; (UP CT), @ANDY_BAR-DON Andy Bardon/National Geographic Creative; (UP RT), @PAULNICKLEN Paul Nicklen; (MID LE), @DGUTTENFELDER David Guttenfelder; (MID CT), @STEVEWINTERPHOTO Steve Winter; (MID RT), @JIMMY_CHIN Jimmy Chin; (LO LE), @FNORDFOTO Ian Nichols/National Geographic Creative; (LO CT), @IRABLOCKPHOTO Ira Block/National Geographic Creative; (LO RT), @DAVIDDOUBILET David Doubilet/National Geographic Creative.

封底：

(UP LE), @AMIVITALE Ami Vitale; (UP CT), @PAULNICKLEN Paul Nicklen/National Geographic Creative; (UP RT), @PAULNICKLEN Paul Nicklen; (MID LE), @AMIVITALE Ami Vitale; (MID CT), @ROBERTCLARKPHOTO Robert Clark; (MID RT), @JIMMY_CHIN Jimmy Chin; (LO LE), @DAV-IDALANHARVEY David Alan Harvey/National Geographic Creative; (LO CT), @THOMASPESCHAK Thomas P. Peschak; (LO RT), @STEVEMCCURRYOFFICIAL Steve McCurry/Magnum.

謝誌

感謝下列人士的貢獻讓本書得以順利出版：

We would like to acknowledge those who worked to make this book a reality:
Declan Moore, Kevin Systrom, Liz Bourgeois, Cory Richards, Ken Geiger, Rajiv Mody,
Lisa Thomas, Bridget E. Hamilton, Melissa Farris, Laura Lakeway, Moriah Petty, Patrick Bagley,
Michael O'Connor, Nicole Miller, Meredith Wilcox, Chris Brown, and Andrew Jaecks.

@NATGEO
國家地理INSTAGRAM線上攝影之最

作　　者：國家地理學會
翻　　譯：張靖之
主　　編：黃正綱
資深編輯：魏靖儀
文字編輯：許舒涵、蔡中凡、王湘俐
美術編輯：謝昕慈
行政編輯：秦郁涵、吳羿蓁

發 行 人：熊曉鴿
總 編 輯：李永適
印務經理：蔡佩欣
美術主任：吳思融
發行副理：吳坤霖
圖書企畫：張育騰

出 版 者：大石國際文化有限公司
地　　址：台北市內湖區堤頂大道二段181號3樓
電　　話：(02) 8797-1758
傳　　真：(02) 8797-1756
印　　刷：群鋒企業有限公司

2017年 (民106) 7月初版
定價：新臺幣 450 元 ／ 港幣 150 元
本書正體中文版由National Geographic Partners, LLC.授權
大石國際文化有限公司出版
版權所有，翻印必究
ISBN：978-986-94834-8-3 (精裝)
＊ 本書如有破損、缺頁、裝訂錯誤，
請寄回本公司更換

總代理：大和書報圖書股份有限公司
地　　址：新北市新莊區五工五路2號
電　　話：(02) 8990-2588
傳　　真：(02) 2299-7900

國家地理學會是全球最大的非營利科學與教育組織之一。在1888年以「增進與普及地理知識」為宗旨成立的國家地理學會，致力於激勵大眾關心地球。國家地理透過各種雜誌、電視節目、影片、音樂、無線電臺、圖書、DVD、地圖、展覽、活動、教育出版課程、互動式多媒體，以及商品來呈現我們的世界。《國家地理》雜誌是學會的官方刊物，以英文版及其他40種國際語言版本發行，每月有6000萬讀者閱讀。國家地理頻道以38種語言，在全球171個國家進入4億4000萬個家庭。國家地理數位媒體每月有超過2500萬個訪客。國家地理贊助了超過1萬個科學研究、保育、和探險計畫，並支持一項以增進地理知識為目的的教育計畫。

國家圖書館出版品預行編目（CIP）資料

@NATGEO 國家地理INSTAGRAM線上攝影之最　國家地理學會 作；張靖之 翻譯.
-- 初版. -- 臺北市：大石國際文化, 民106.
336頁；16.5 × 16.5公分
譯自：@NatGeo：the most popular Instagram photos
ISBN 978-986-94834-8-3(精裝)
1.攝影技術 2.攝影集

952　　　　　　　　　　　　106010310